历代名碑名帖
集字古文系列

程峰 编

颜勤礼碑
楷书集字
古文名篇

上海书画出版社

图书在版编目（CIP）数据

颜勤礼碑楷书集字古文名篇／程峰编．--上海：
上海书画出版社，2020.8
（历代名碑名帖集字古文系列）
ISBN 978-7-5479-2441-9

Ⅰ．①颜… Ⅱ．①程… Ⅲ．①楷书－碑帖－中国－
唐代 Ⅳ．①J292.24

中国版本图书馆CIP数据核字（2020）第132198号

主编　王立翔　李俊

副主编　田松青　程峰

编委　王立翔　田松青　冯彦芹
（按照姓氏笔画排序）
　　　吴金花　李俊　沈浩　张杏明
　　　张恒烟　张燕萍　高岚岚　沈菊
　　　程峰　程怡

历代名碑名帖集字古文系列
颜勤礼碑楷书集字古文名篇

程峰　编

责任编辑　张恒烟
编辑　冯彦芹
审读　陈家红
封面设计　王峥
技术编辑　包赛明

出版发行　上海世纪出版集团
　　　　　上海书画出版社
地址　上海市延安西路593号 200050
网址　www.ewen.co
　　　www.shshuhua.com
E-mail　shcpph@163.com
制版　上海文高文化发展有限公司
印刷　上海展强印刷有限公司
经销　各地新华书店
开本　889×1194 1/16
印张　6
版次　2021年1月第1版
　　　2021年1月第1次印刷
书号　ISBN 978-7-5479-2441-9
定价　38.00元

若有印刷、装订质量问题，请与承印厂联系

目录

之	會	癸	永
蘭	于	丑	和
亭	會	暮	九
修	稽	春	年
稧	山	之	歲
事	陰	初	在

永和九年，岁在癸丑，暮春之初，会于会稽山阴之兰亭，修禊事

修 崇 長 也

竹 山 咸 羣

又 峻 集 賢

有 嶺 此 畢

清 茂 地 至

流 林 有 少

也。群贤毕至，少长咸集。此地有崇山峻岭，茂林修竹，又有清流

無	水	引	激
絲	列	以	湍
竹	坐	為	映
管	其	流	帶
弦	次	觴	左
之	雖	曲	右

激湍，映带左右，引以为流觞曲水，列坐其次。虽无丝竹管弦之

清	是	足	盛
惠	日	以	一
風	也	暢	觴
和	天	叙	一
暢	朗	幽	詠
仰	氣	情	亦

盛，一觞一咏，亦足以畅叙幽情。是日也，天朗气清，惠风和畅。仰

以	以	察	觀
極	遊	品	宇
視	目	類	宙
聽	騁	之	之
之	懷	盛	大
娛	足	所	俯

观宇宙之大，俯察品类之盛，所以游目骋怀，足以极视听之娱，

悟世之信
言或相可
一取與樂
室諸倦也
之懷仰夫
內抱一人

不趣浪或
同舍形因
當萬骸寄
其殊之所
欣靜外託
於躁雖放

或因寄所托，放浪形骸之外。虽趣舍万殊，静躁不同，当其欣于

所 老 快 所

之 之 然 遇

既 將 自 暫

惓 至 足 得

情 又 不 於

隨 其 知 己

所遇，暂得于己，快然自足，不知老之将至；及其所之既惓，情随

跡 仰 矣 事
猶 之 向 遷
不 間 之 感
能 以 所 慨
不 為 欣 係
以 陳 俯 之

事迁，感慨系之矣。向之所欣，俯仰之间，以为陈迹，犹不能不以

大古隨之

矣人化興

豈云終懷

不死期況

痛生於修

哉亦盡短

之兴怀，况修短随化，终期于尽！古人云："死生亦大矣。"岂不痛哉！

悼 未 之 每
不 嘗 由 攬
能 不 若 昔
喻 臨 合 人
之 文 一 興
於 嗟 契 感

每攬昔人興感之由，若合一契，未嘗不臨文嗟悼，不能喻之于

今 為 為 懷

亦 妄 虛 固

由 作 誕 知

今 後 齊 一

之 之 彭 死

視 視 殤 生

怀。固知一死生为虚诞，齐彭殇为妄作。后之视今，亦由今之视

昔悲夫故列叙

時人錄其所述

雖世殊事異所

以興懷其致一

昔，悲夫！故列叙时人，录其所述，虽世殊事异，所以兴怀，其致一

也後之攬者亦

將有感於斯文

也。后之揽者，亦将有感于斯文。

近 溪 人 晋
忽 行 捕 太
逢 忘 魚 元
桃 路 爲 中
花 之 業 武
林 遠 緣 陵

晋太元中，武陵人捕鱼为业。缘溪行，忘路之远近。忽逢桃花林，

人 美 無 夾

甚 落 雜 岸

異 英 樹 數

之 繽 芳 百

復 紛 草 步

前 渙 鮮 中

夹岸数百步，中无杂树，芳草鲜美，落英缤纷，渔人甚异之，复前

驪 山 盡 行

若 山 水 欲

有 有 源 窮

光 小 便 其

便 口 得 林

捨 髯 一 林

行，欲穷其林。林尽水源，便得一山，山有小口，仿佛若有光。便舍

朗　數　狹　船

土　十　縈　從

地　步　通　口

平　豁　人　入

曠　然　復　初

屋　開　行　極

船，从口入。初极狭，才通人。复行数十步，豁然开朗。土地平旷，屋

相 阡 美 舍
聞 陌 池 儼
其 交 桑 然
中 通 竹 有
往 雞 之 良
来 犬 屬 田

舍儼然，有良田美池桑竹之属。阡陌交通，鸡犬相闻。其中往来

樂 垂 悉 種
見 髫 如 作
澳 并 外 男
人 怡 人 女
乃 然 黄 衣
大 自 鬚 著

种作，男女衣着，悉如外人。黄发垂髫，并怡然自乐。见渔人，乃大

村設答驚
中酒之間
聞救便所
有鷄要從
此作還来
人食家具

惊，问所从来。具答之。便要还家，设酒杀鸡作食。村中闻有此人，

此 率 先 咸
絕 妻 世 来
境 子 避 問
不 邑 秦 訊
復 人 時 自
出 来 亂 云

咸来问讯。自云先世避秦时乱，率妻子邑人来此绝境，不复出

論 乃 隔 焉

魏 不 間 遂

晉 知 今 與

此 有 是 外

人 漢 何 人

一 無 世 閒

焉，遂与外人间隔。问今是何世，乃不知有汉，无论魏晋。此人一

出 復 皆 一

酒 延 歎 爲

食 至 惋 具

傅 其 餘 言

數 家 人 所

日 皆 各 聞

一为具言所闻，皆叹惋。余人各复延至其家，皆出酒食。停数日，

船 道 云 辭

便 也 不 去

扶 既 足 此

向 出 為 中

路 得 外 人

處 其 人 語

辞去。此中人语云：『不足为外人道也。』既出，得其船，便扶向路，处

其 太 詣 處
往 守 太 志
尋 即 守 之
向 遣 說 及
所 人 如 郡
志 隨 此 下

处志之。及郡下，诣太守，说如此。太守即遣人随其往，寻向所志，

然 尚 南 遂
規 士 陽 迷
往 也 劉 不
未 聞 子 復
果 之 驥 得
尋 欣 高 路

遂迷，不复得路。南阳刘子骥，高尚士也，闻之，欣然规往，未果，寻

津者病終後遂無問

病终。后遂无问津者。

陋室惟吾德馨

有龍則靈斯是

則名水不在深

山不在高有僊

山不在高，有仙则名。水不在深，有龙则灵。斯是陋室，惟吾德馨。

苔 色 有 白
痕 入 鴻 丁
上 簾 儒 可
階 青 往 以
綠 談 来 調
草 笑 無 素

苔痕上阶绿，草色入帘青。谈笑有鸿儒，往来无白丁。可以调素

諸 牘 竹 琴
葛 之 之 閣
廬 勞 亂 金
西 形 耳 經
蜀 南 無 無
子 陽 案 絲

琴，阅金经。无丝竹之乱耳，无案牍之劳形。南阳诸葛庐，西蜀子

云亭。孔子云：何陋之有？

環滁皆山也

西南諸峯林壑

尤美望之蔚然

而深秀者琅瑯

环滁皆山也。其西南诸峰，林壑尤美，望之蔚然而深秀者，琅玡

之而漸也
間瀉闆山
者出水行
釀於聲六
泉兩潺七
也峰潺里
　　潺

也。山行六七里，渐闻水声潺潺而泻出于两峰之间者，酿泉也。

亭	者	翼	峰
者	醉	然	回
誰	翁	臨	路
山	亭	於	轉
之	也	泉	有
僧	作	上	亭

峰回路转，有亭翼然临于泉上者，醉翁亭也。作亭者谁？山之僧

於 此 飲 少 輒 醉
太 守 與 客 來 飲
誰 太 守 自 謂 也
智 僊 也 名 之 者

智仙也。名之者谁？太守自谓也。太守与客来饮于此，饮少辄醉，

而 自 醉 酒

秌 斒 翁 在

又 曰 之 乎

寂 醉 意 山

高 翁 不 水

故 也 在 之

而年又最高，故自号曰醉翁也。醉翁之意不在酒，在乎山水之

而 酒 得 間

林 也 之 也

霏 若 心 山

開 夫 而 水

雲 日 寓 之

歸 出 之 樂

间也。 山水之乐，得之心而寓之酒也。 若夫日出而林霏开，云归

而　朝　變　而

幽　暮　化　巖

香　也　者　穴

佳　野　山　瞑

木　芳　間　晦

秀　發　之　明

而岩穴瞑，晦明变化者，山间之朝暮也。野芳发而幽香，佳木秀

而
繁
阴，
风
霜
高
洁，
水
落
而
石
出
者，
山
间
之
四
时
也。
朝
而
往，
暮
而

也朝而往

者山間之四時

潔水落而石出

而繁陰風霜高

於	也	同	歸
途	至	而	四
行	於	樂	時
者	負	亦	之
休	者	無	景
於	歌	窮	不

归，四时之景不同，而乐亦无穷也。至于负者歌于途，行者休于

樹前者呼

應傴僂提携往者

来而不絕者滁

人遊也臨溪而

树，前者呼，后者应，伛偻提携，往来而不绝者，滁人游也。临溪而

蔌	而	釀	漁
雜	酒	泉	谿
然	洌	為	深
而	山	酒	而
前	肴	泉	魚
陳	野	香	肥

渔，溪深而鱼肥；酿泉为酒，泉香而酒洌；山肴野蔌，杂然而前陈

勝 竹 酣 者

觥 射 之 太

籌 者 樂 守

交 中 非 宴

錯 弈 絲 也

起 者 非 宴

者，太守宴也。宴酣之乐，非丝非竹，射者中，弈者胜，觥筹交错，起

者 鬢 賓 坐
太 頹 歡 而
守 然 也 喧
醉 乎 蒼 嘩
也 其 顏 者
已 間 白 衆

坐而喧哗者，众宾欢也。苍颜白发，颓然乎其间者，太守醉也。已

林而影而

陰賓散夕

翳客亂陽

鳴從太在

聲也守山

上樹歸人

而夕阳在山，人影散乱，太守归而宾客从也。树林阴翳，鸣声上

而	鳥	鳥	下
不	知	樂	遊
知	山	也	人
人	林	然	去
之	之	而	而
樂	樂	禽	禽

下，游人去而禽鸟乐也。然而禽鸟知山林之乐，而不知人之乐；

醉 守 而 人
能 之 樂 知
同 樂 而 從
其 其 不 太
樂 其 知 守
醒 樂 知 遊
也 太

人知从太守游而乐，而不知太守之乐其乐也。醉能同其乐，醒

能述以文者，太守也。太守谓谁？庐陵欧阳修也。

廬	守	能
陵	也	述
歐	太	以
陽	守	文
修	謂	者
也	誰	太

水
陆
草
木
之
花

可
爱
者
甚
蕃
晋

陶
渊
明
独
爱
菊

自
李
唐
来
世
人

水陆草木之花，可爱者甚蕃。晋陶渊明独爱菊。自李唐来，世人

甚爱牡丹。予独爱莲之出淤泥而不染，濯清涟而不妖，中通外

而 而 愛 甚

不 不 蓮 愛

妖 染 之 牡

中 濯 出 丹

通 清 淤 予

外 漣 泥 獨

直 不 蔓 不 枝 香

遠 益 清 亭 亭 淨

植 可 遠 觀 而 不

可 褻 玩 焉 予 謂

直，不蔓不枝，香远益清，亭亭净植，可远观而不可亵玩焉。予谓

菊
花
之

也
牡
丹
花
之

貴
者
也
蓮
花
之

君
子
者
也

隱
逸
者

花
之
富

花
之

噫
菊

菊，花之隐逸者也；牡丹，花之富贵者也；莲，花之君子者也。噫！菊

愛 聞 者 愛
宜 蓮 何 陶
乎 之 人 後
衆 愛 牡 鮮
矣 同 丹 有
　 予 之 　

之爱，陶后鲜有闻。莲之爱，同予者何人？牡丹之爱，宜乎众矣！

新 臨 地 臨
城 於 隱 川
之 溪 然 之
上 曰 而 城
有 新 高 東
池 城 以 有

临川之城东，有地隐然而高，以临于溪，曰新城。新城之上，有池

窪然而方以

川池曰窪

記者王然

云荀羲而

也伯之方

義伯之以

之子之

臨墨長

洼然而方以长，曰王羲之之墨池者，荀伯子《临川记》云也。羲之

嘗慕張芝臨池

學書池水盡黑

此為其故跡豈

信然邪方羲之

尝慕张芝，临池学书，池水尽黑，此为其故迹，岂信然邪？方羲之

於 滄 而 之

山 海 嘗 不

水 以 極 可

之 娛 東 強

間 其 方 以

豈 意 出 仕

之不可强以仕，而尝极东方，出沧海，以娱其意于山水之间。岂

有徜徉肆恣而
邪又尝自休于
万善则其所

有徜徉肆恣，而又尝自休于此邪？羲之之书晚乃善，则其所能，

盖亦以

及然致盖
者後者亦
豈世非以
其未天精
學有成力
不能也自

盖亦以精力自致者，非天成也。然后世未有能及者，岂其学不

邪 欲 豈 如

墨 深 可 彼

池 造 以 邪

之 道 少 則

上 德 哉 學

今 者 況 固

為州學舍

王君盛恐

章也書晉王右

軍墨池之

之六字

为州学舍。教授王君盛恐其不章也，书『晋王右军墨池』之六字

心有又於
豈記告楹
愛推於間
人王鞏以
之君曰揭
善之顛之

于楹间以揭之。又告于巩曰：『愿有记。』推王君之心，岂爱人之善，

其跡而雖
事邪因一
以其以能
勉亦又不
其欲乎以
學推其廢

虽一能不以废，而因以及乎其迹邪？其亦欲推其事，以勉其学

人尚一者
莊之能邪
士如而夫
之此使人
遺況後之
風仁人有

者邪？夫人之有一能，而使后人尚之如此，况仁人庄士之遗风

餘思被於來世者何如哉慶曆八秊九月十二日曾鞏記

余思，被于来世者何如哉！庆历八年九月十二日，曾巩记。

崇禎五秊十二
月余住西湖大
雪三日湖中人
鳥聲俱絕是日

崇祯五年十二月，余住西湖。大雪三日，湖中人鸟声俱绝。是日

看 火 小 更

雪 獨 舟 定

霧 往 擁 矣

淞 湖 毳 余

沆 心 衣 挐

碭 亭 鑪 一

更定矣，余挐一小舟，拥毳衣炉火，独往湖心亭看雪。雾淞沆砀，

天与云与山与水，上下一白。湖上影子，惟长堤一痕、湖心亭一

兩而舟點

人已中與

鋪到人余

氈亭兩舟

對上三一

坐有粒芥

点，与余舟一芥，舟中人两三粒而已。到亭上，有两人铺毡对坐，

更 喜 正 一
有 曰 沸 童
此 湖 见 子
人 中 余 烧
拉 焉 大 酒
余 得 驚 鑪

一童子烧酒炉正沸。见余大惊喜，曰：『湖中焉得更有此人！』拉余

同飲

客此及下船舟

姓氏是金陵

大白而別問其

同飲余強飲三

同飲。余強飲三大白而別。问其姓氏，是金陵人，客此。及下船，舟

子喃喃曰莫说

相公癡更有癡

似相公者

子喃喃曰：『莫说相公痴，更有痴似相公者！』

皆 多 深 觀
空 時 般 自
度 照 若 在
一 見 波 菩
切 五 羅 薩
苦 蘊 蜜 行

观自在菩萨，行深般若波罗蜜多时，照见五蕴皆空，度一切苦

是色受想行識

色即是空空即

異空空不異色

厄舍利子色不

厄。舍利子，色不异空，空不异色，色即是空，空即是色，受想行识，

不 不 子 亦

淨 生 是 復

不 不 諸 如

增 滅 法 是

不 不 空 舍

減 垢 相 利

亦复如是。舍利子，是诸法空相，不生不灭，不垢不净，不增不减。

是故空中無色 無受想行識無 眼耳鼻舌身意 無色聲香味觸

是故空中无色，无受想行识，无眼耳鼻舌身意，无色声香味触

法　無　眼　界　乃　至
無　意　識　界　無　無
明　亦　無　無　明　盡
乃　至　無　老　死　亦

法，无眼界，乃至无意识界，无无明，亦无无明尽，乃至无老死，亦

故 無 集 無
菩 得 滅 老
提 以 道 死
薩 無 無 盡
埵 所 智 無
依 得 亦 苦

无老死尽。无苦集灭道，无智亦无得。以无所得故，菩提萨埵，依

怖 挂 故 般

遠 礙 心 若

離 故 無 波

顛 無 挂 羅

倒 有 礙 蜜

夢 恐 無 多

般若波罗蜜多故，心无挂碍。无挂碍故，无有恐怖，远离颠倒梦

阿	波	世	想
耨	羅	诸	究
多	蜜	佛	竟
羅	多	依	涅
三	故	般	槃
藐	得	若	三

想，究竟涅槃。三世诸佛，依般若波罗蜜多故，得阿耨多罗三藐

呪大若三

是神波菩

無呪羅提

上是蜜故

呪大多知

是朙是般

三菩提。故知般若波罗蜜多，是大神咒，是大明咒，是无上咒，是

羅	虛	一	無
蜜	故	切	等
多	說	苦	等
呪	般	真	呪
即	若	實	能
說	波	不	除

无等等咒，能除一切苦，真实不虚。故说般若波罗蜜多咒，即说

婆 僧 波 呪

訶 揭 羅 曰

諦 揭 揭

菩 諦 諦

提 波 揭

薩 羅 諦

呪曰：揭谛揭谛，波罗揭谛，波罗僧揭谛，菩提萨婆诃。

山不在高有僊則名水
不在深有龍則靈斯是
陋室惟吾德馨苔痕上
階綠草色入簾青談笑
有鴻儒往來無白丁可
以調素琴閱金經無絲
竹之亂耳無案牘之勞
形南陽諸葛廬西蜀子
雲亭孔子云何陋之有

劉禹錫陋室銘 辛丑程峰書於二竹齋

唐 刘禹锡《陋室铭》

蘭亭集序

永和九年歲在癸丑暮
春之初會于會稽山陰
之蘭亭修禊事也羣賢
畢至少長咸集此地
崇山峻嶺茂林修竹又
有清流激湍映帶左右
引以為流觴曲水列坐
其次雖無絲竹管弦之
盛一觴一詠亦足以
叙幽情是日也天朗氣
清惠風和暢仰觀宇宙
之大俯察品類之盛所
以遊目騁懷足以極
視聽之娛信可樂也
夫人之相與俛仰一世
或取諸懷抱悟言一室
之內或因寄所託放浪
形骸之外雖趣舍萬殊

桃花源記

晉太元中武陵人捕魚
為業緣溪行忘路之遠
近忽逢桃花林夾岸數
百步中無雜樹芳草鮮
美落英繽紛漁人甚異
之復前行欲窮其山林
盡水源便得一山山有
小口髣髴若有光便捨
船從口入初極狹纔通
人復行數十步豁然開
朗土地平曠屋舍儼然
有良田美池桑竹之屬
阡陌交通雞犬相聞其
中往來種作男女衣著
悉如外人黃髮垂髫并
怡然自樂見漁人乃大驚問所從
來具答之便要還家設

晋王羲之兰亭序　辛丑夏日程峰书于二竹斋

斯文　后之揽者亦将有感于　异所以兴怀其致一也　人之视昔悲夫故列叙时　之视昔悲夫故列叙时　妄作后之视今亦犹今　死生为虚诞齐彭殇为　不能喻之于怀固知一　一契未尝不临文嗟悼　揽昔人兴感之由若合　生亦大矣岂不痛哉每　化终期于尽古人云死　不以之兴怀况修短随　之间以为陈迹犹不能　系之既倦情随事迁感　之既倦情随事迁感　不知老之将至及其所

晋　王羲之《兰亭序》

晋陶渊明桃花源记　辛丑夏日程峰书于二竹斋

问津者　往未果寻病终后遂无　高尚士也闻之欣然规　不复得路南阳刘子骥　随其往寻向所志遂迷　守说如此太守即遣人　处处志之及郡下诣太　既出得其船便扶向路　不足为外人道也　数日辞去此中人语云　延至其家皆出酒食停　所闻皆叹惋余人各复　魏晋此人一一为具言　何世乃不知有汉无论　遂与外人间隔问今是　人来此绝境不复出焉　世避秦时乱率妻子邑　此人咸来问讯自云先

晋　陶渊明《桃花源记》

醉翁亭記

環滁皆山也，其西南諸峯，林壑尤美，望之蔚然而深秀者，琅琊也。山行六七里，漸聞水聲潺潺而瀉出於兩峰之間者，釀泉也。峰回路轉，有亭翼然臨於泉上者，醉翁亭也。作亭者誰？山之僧智僊也。名之者誰？太守自謂也。太守與客來飲於此，飲少輒醉而年又最高，故自號曰醉翁也。醉翁之意不在酒，在乎山水之間也。山水之樂，得之心而寓之酒也。若夫日出而林霏開，雲歸而巖穴暝，晦明變化者，山間之朝暮也。野芳發而幽香，佳木秀而繁陰，風霜高潔，水落而石出者，山間之四時也。朝而往……

臨川之城東，有地隱然而高，以臨於溪，曰新城。新城之上，有池窪然而方以長，曰王羲之之墨池者，荀伯子臨川記云也。嘗慕張芝，臨池學書，池水盡黑，此為其故跡……不可強以仕，而極東方出滄海，以娛其意於山水之間，有徜徉肆恣，而又嘗自休乎此邪？羲之之書晚乃善，則其所能，蓋亦以精力自致者，非天成也。然後世未有能及者……

宋　欧阳修《醉翁亭记》

宋　曾巩《墨池记》

崇禎五年十二
月余住西湖大
雪三日湖中人
鳥聲俱絕是日
更定矣余挐一
小舟擁毳衣鑪
火獨往湖心亭
看雪霧淞沆碭
天與雲與山與
水上下一白湖
上影子惟長堤
一痕湖心亭一
點與余舟一芥

般若波羅蜜多心經
觀自在菩薩行深般
若波羅蜜多時照見
五蘊皆空度一切苦
厄舍利子色不異空
空不異色色即是空
空即是色受想行識
亦復如是舍利子是
諸法空相不生不滅
不垢不淨不增不減
是故空中無色無受
想行識無眼耳鼻舌
身意無色聲香味觸
法無眼界乃至無意
識界無無明亦無無
明盡乃至無老死亦
無老死盡無苦集滅
道無智亦無得以無

張岱 湖心亭看雪　程峰書於二竹齋

而已，至亭上，有兩人鋪氈對坐，一童子燒酒鑪正沸。見余大喜，曰：湖中焉得更有此人，拉余同飲。余強飲三大白而別。問其姓氏，是金陵人，客此。及下船，舟子喃喃曰：莫說相公癡，更有癡似相公者。

明　张岱《湖心亭看雪》

辛丑夏日　程峰書於二竹齋

……般若波羅蜜多故，心無挂礙，無挂礙故，無有恐怖，遠離顛倒夢想，究竟涅槃。三世諸佛，依般若波羅蜜多故，得阿耨多羅三藐三菩提。故知般若波羅蜜多，是大神咒，是大明咒，是無上咒，是無等等咒，能除一切苦，真實不虛。故說般若波羅蜜多咒，即說呪曰：揭諦揭諦，波羅揭諦，波羅僧揭諦，菩提薩婆訶。

《心经》

水陸草木之花可愛者甚蕃晉陶淵明獨愛菊自李唐來世人
甚愛牡丹予獨愛蓮之出淤泥而不染濯清漣而不妖中通外
直不蔓不枝香遠益清亭亭淨植可遠觀而不可褻玩焉予謂
菊花之隱逸者也牡丹花之富貴者也蓮花之君子者也噫菊
之愛陶後鮮有聞蓮之愛同予者何人牡丹之愛宜乎眾矣

宋周敦頤畫蓮說是託物之志的傳世名篇其中出淤泥而不染濯清漣而不妖為千古名句 辛丑夏日程峯書於二竹齋

宋　周敦颐　《爱莲说》